唯 美

白描精选

W E I M E I B A I M I A O J I N G X U A N

藤飞蔓舞

TENG FEI MAN WU

刘兴建 绘

海峡出版发行集团

福建美术出版社

刘兴建

　　刘兴建，又名刘兴剑，祖籍湖南武冈，1958 年生于湖南洪江。1975 年下乡插队时学习绘画，先后毕业于湖南师范大学美术学院及该院研究生课程班，主修中国画花鸟专业。师从莫高翔教授；结业于中央美院工笔花鸟高研班，师从苏百钧教授。1984 年从事艺术创作，多次参加省级以上综合性美术大展；近百件作品发表于各大专业报刊。《中国书画报》《美术大观》《三湘都市报》《艺术教育》《美术界》《中国收藏》等报刊均做过专题报道；2000 年被湖南省文联评为湖南省十大杰出中青年美术家；出版有《走进大西南—刘兴剑写生集》《刘兴建工笔花鸟艺术》《风景速写表现技法》《菊花写生技法》《花卉写生技法》《实用线描资料—君子之风》《实用线描资料—果实飘香》等 10 余本专著。现为中国美术教育研究会会员、湖南省美术家协会会员、中央美院苏百钧工作室工笔花鸟高研班教师兼班主任、长沙理工大学设计艺术学院副教授。

"关照自然，静修己心"
——我与刘兴建的花鸟之缘

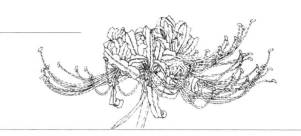

刘兴建是我2014级高研班的学生，而早在2012年，我便收到了他送的画册，其作品给我留下深刻的印象。他当时想报我的访问学者，只不过那年我刚好退休，已经不招收访学，错此师生机缘，心觉可惜，没想到时隔两年，他还是成了我的学生，可谓缘分不浅。在一年的学习中，他非常刻苦，每天总是第一个来教室，最后一个离开，为人低调，少言寡语，待人诚恳，乐于助人，是班上的骨干人物。

刘兴建在大学从事艺术教育工作几十年，专业基础十分扎实，尤其是在花卉写生方面，积累了丰富的经验，来京学习之前就已经出版了近十本有关花卉写生的技法书和作品集，在国内美术界颇具影响力。对待绘画，他坚持静心而又纯粹的态度，花十余年时间深入生活，体悟花鸟独特的姿态与情致，完成了十个系列的写生稿，其作品具有浓郁的生活气息，气质灵动亦纯净，在当今社会的浮躁与喧嚣中更显得难能可贵。用他自己的话说"不图功利于世，不求闻达于时，不以哗众之势取宠，不以怪诞之姿炫奇；淡定天真，宁静自然，没有深奥的哲理玄思，却是一种境界，能在自我的探究中寻求愉悦，在创造的氛围中获得安谧，沉浸于山花野草、溪涧丛林之中；徘徊于青山绿水、农舍田园之间；漫步于朝花晚露、晨曦暮霭之下。远离世俗的喧嚣，远离潮流的纷扰，远离功利的诱惑。在物欲横流的环境里洁身自好，在躁动浮华的画坛上心平气和，在瞬息万变的潮流中恒守自我。这是一种艺术的平凡与孤独，而对于我来说，却是一种难得的幸福与享受。"正是因为这种难得的心境，使得他在花卉写生领域中成绩斐然、出类拔萃。

在一年的学习中，他更是如鱼得水，从能力技巧到思想观念都有巨大的成长与转变，在艺术修养的养成之路上，他走得从容而坚定，具备一个成熟的艺术家该有的学识与修养。因此，我将他留在高研班担任班主任，并教授花卉写生课程。事实证明，我这一决定是正确的。他在教学中尽职尽责，并且能十分透彻的理解并坚定的贯彻我的教学理念和方法，能使学生在短短一年的时间里从写生零基础到具备较强的写生能力，为学生进行艺术创作铺好第一块砖，深受学生敬重。所谓教学相长，他在几年的高研班教学工作中自己的能力也得到了极大的提升，他现在的写生作品无论从艺术观念、审美取向、画面形式及技法表现等方面都有一个实质性的提高，真正理解了写生的意义，改变了过去片面追求画面效果的状况，懂得了如何在生活中去发现美、表现美。在几年的时间里画出了数百张高质量的写生稿，真是可喜可贺。这次出版社能将他的新作集结出版发行，是广大绘画爱好者的福音，是对他这几年来辛勤付出的回报，也是对我这位当老师的最大的安慰。祝福他有更多更好的作品问世；祝福他在艺术的天空里飞的更高更远。

苏百钧

2018年夏于北京

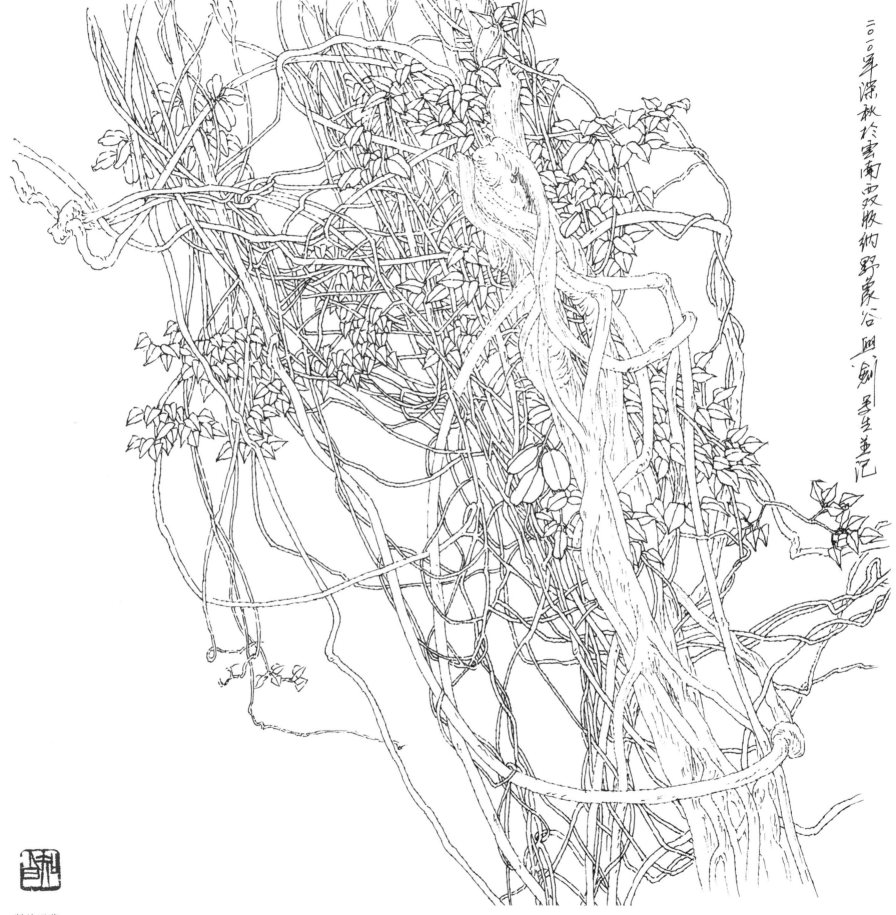

二〇一〇年深秋於云南西双版纳野象谷興刘墨生画記

版纳野藤·一

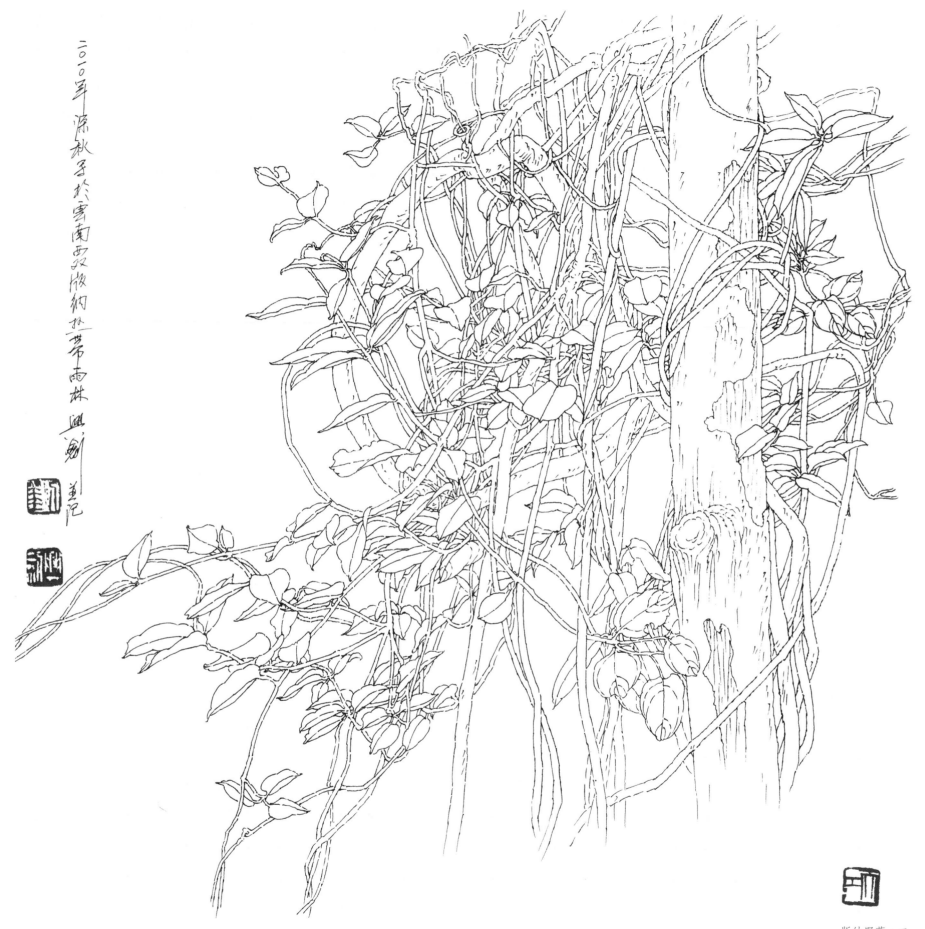

二〇一〇年深秋写于云南西双版纳热带雨林 兴剑 董记

版纳野藤·二

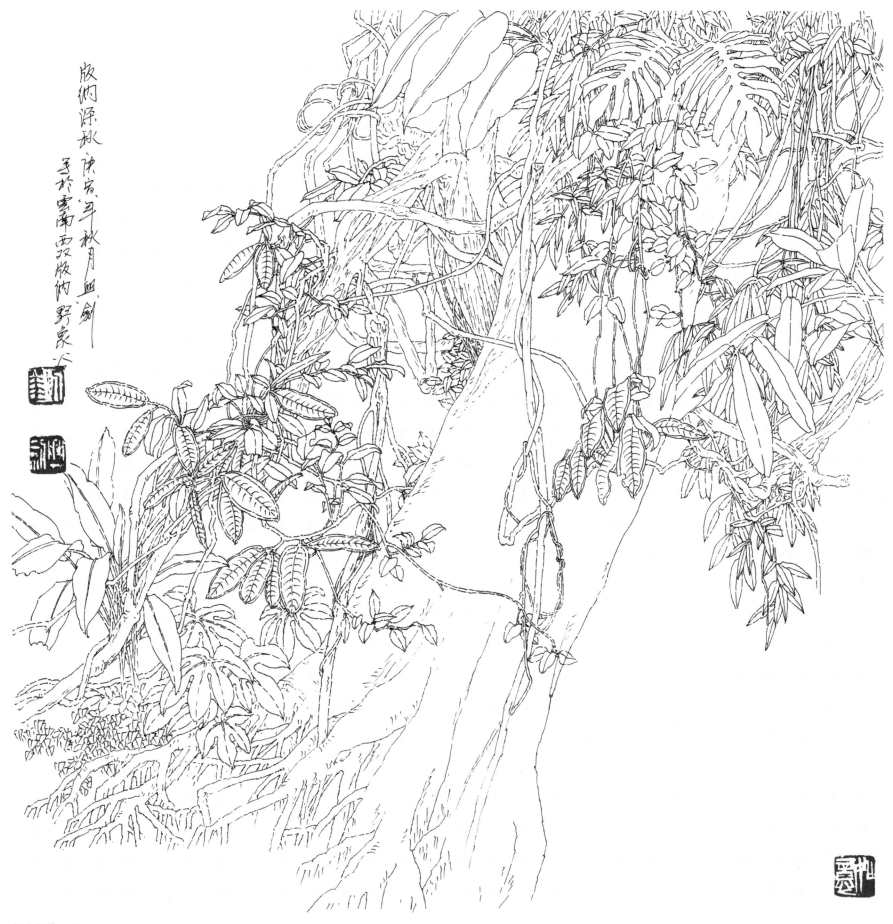

版纳野藤·三

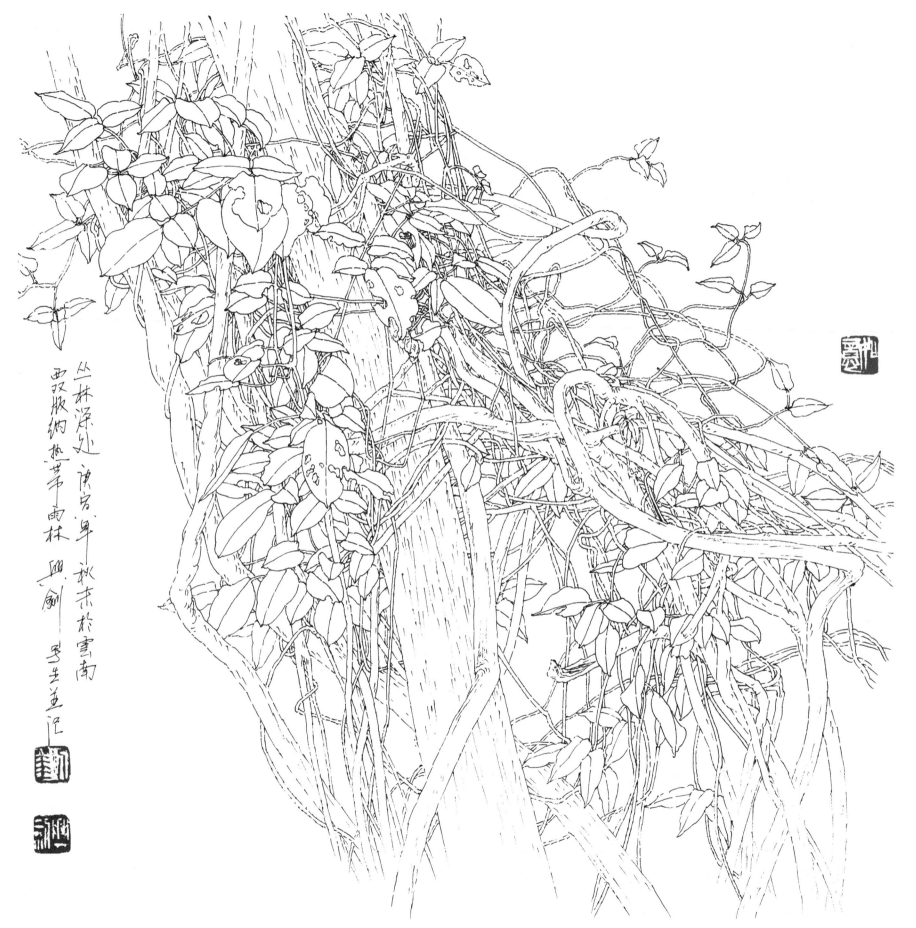

丛林深处，陈家年秋末於云南西双版纳热带雨林兴剑写生並记

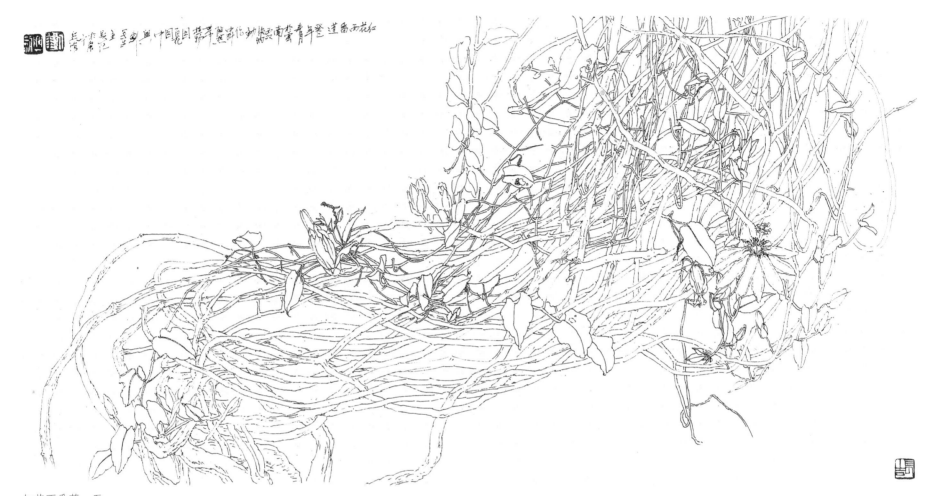

红花西番莲·五

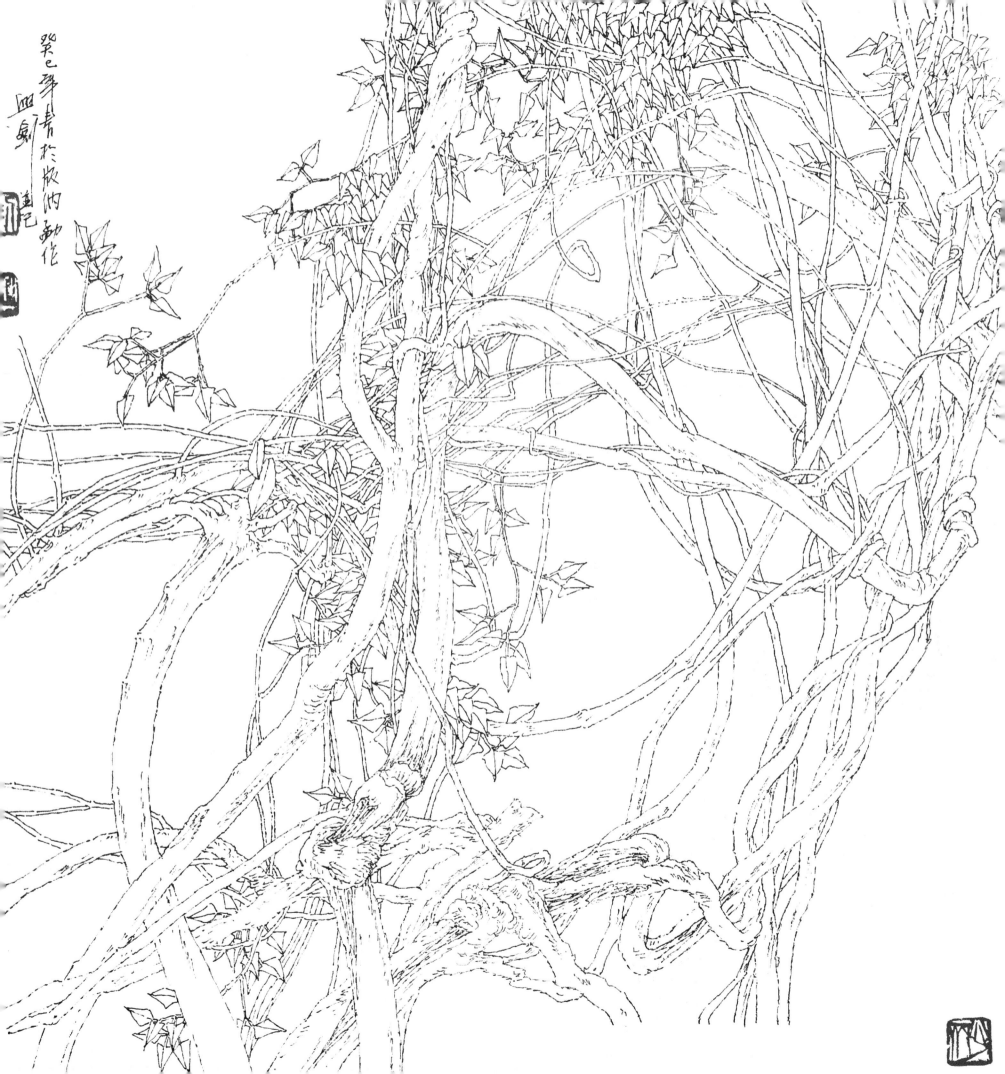

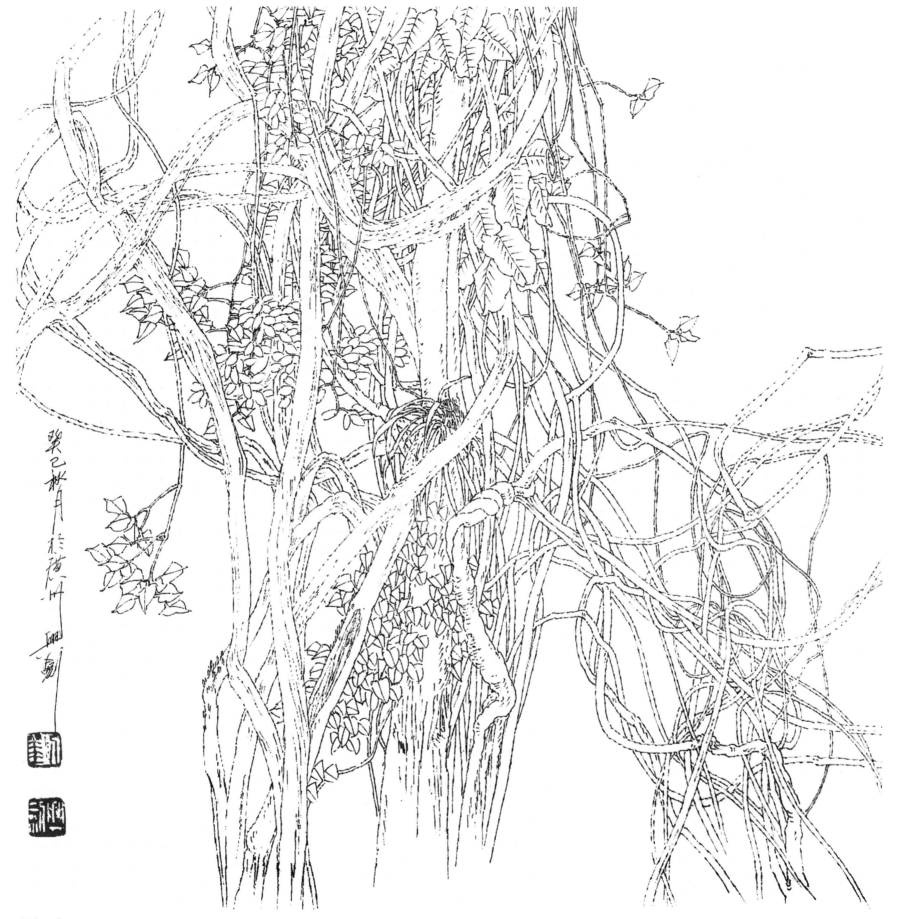

版纳野藤・八

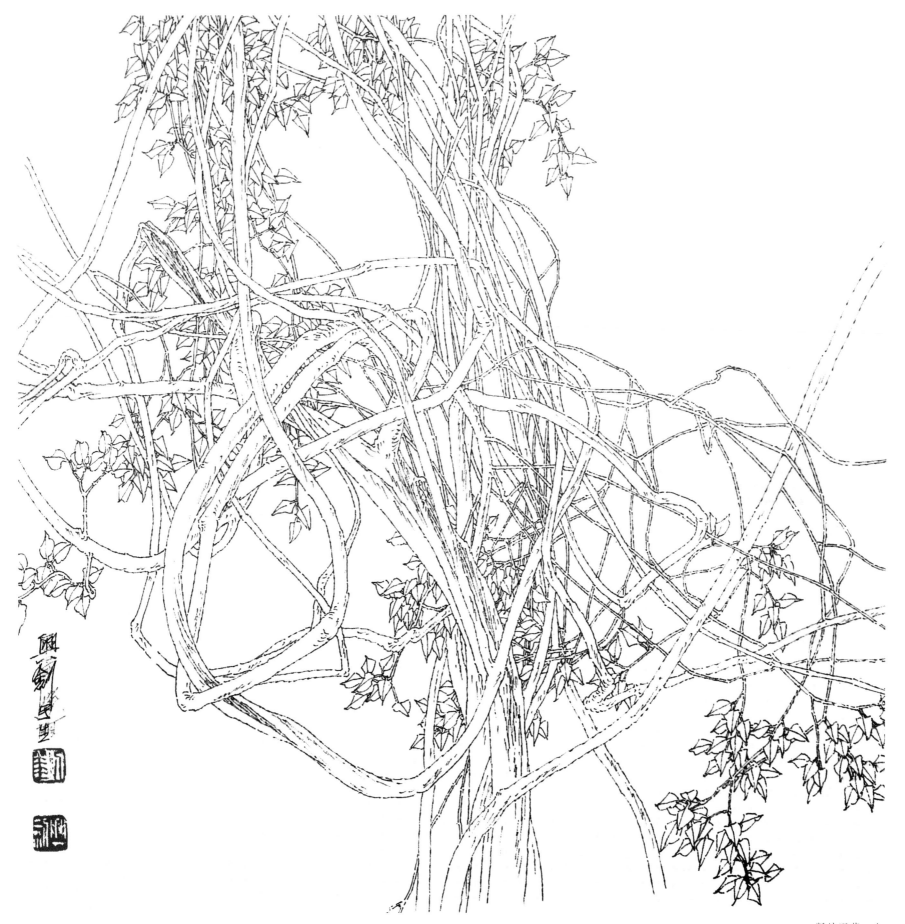

版纳野藤·七

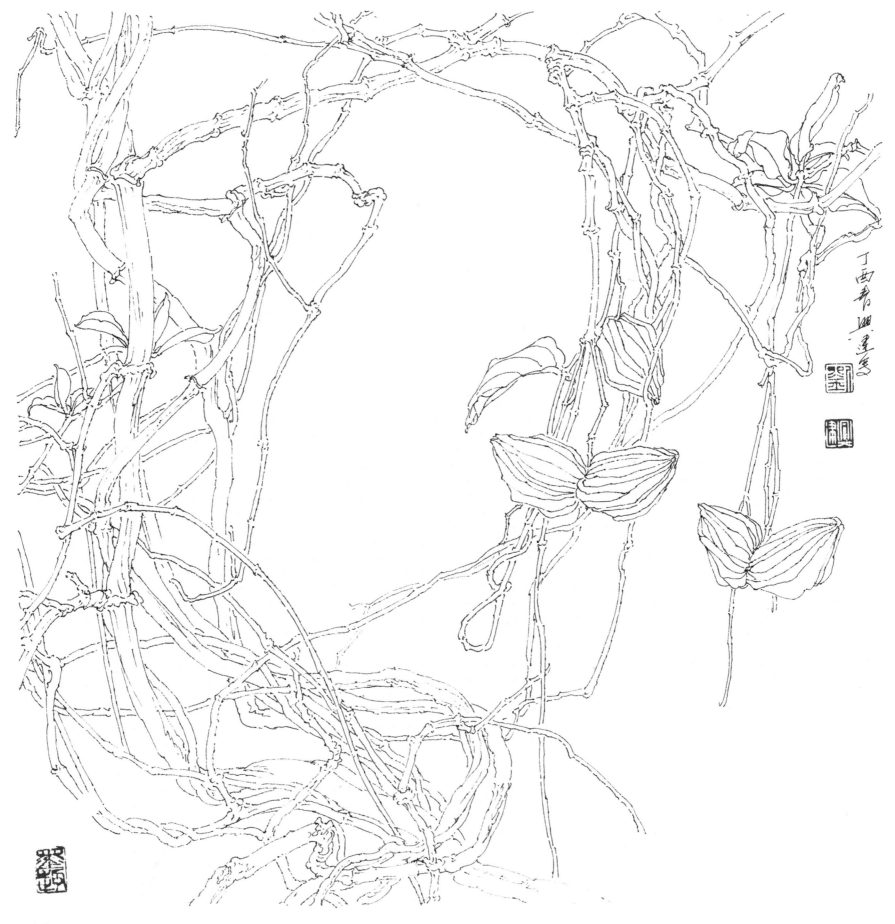

翅夹藤

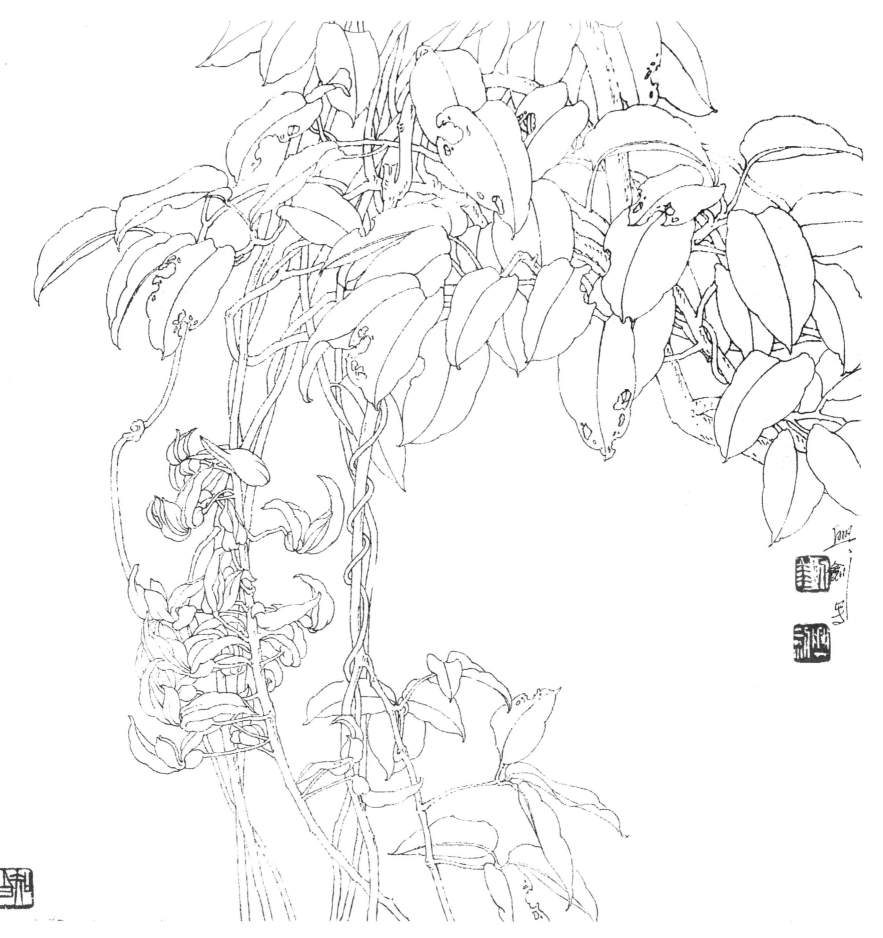

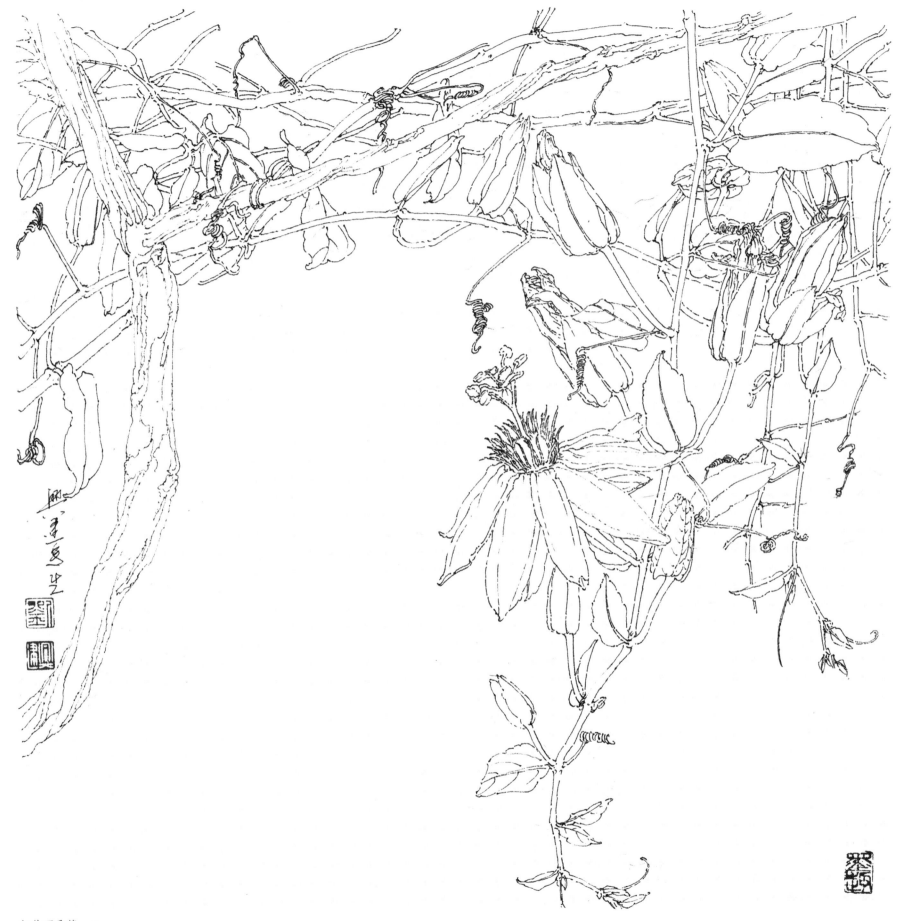

红花西番莲·二

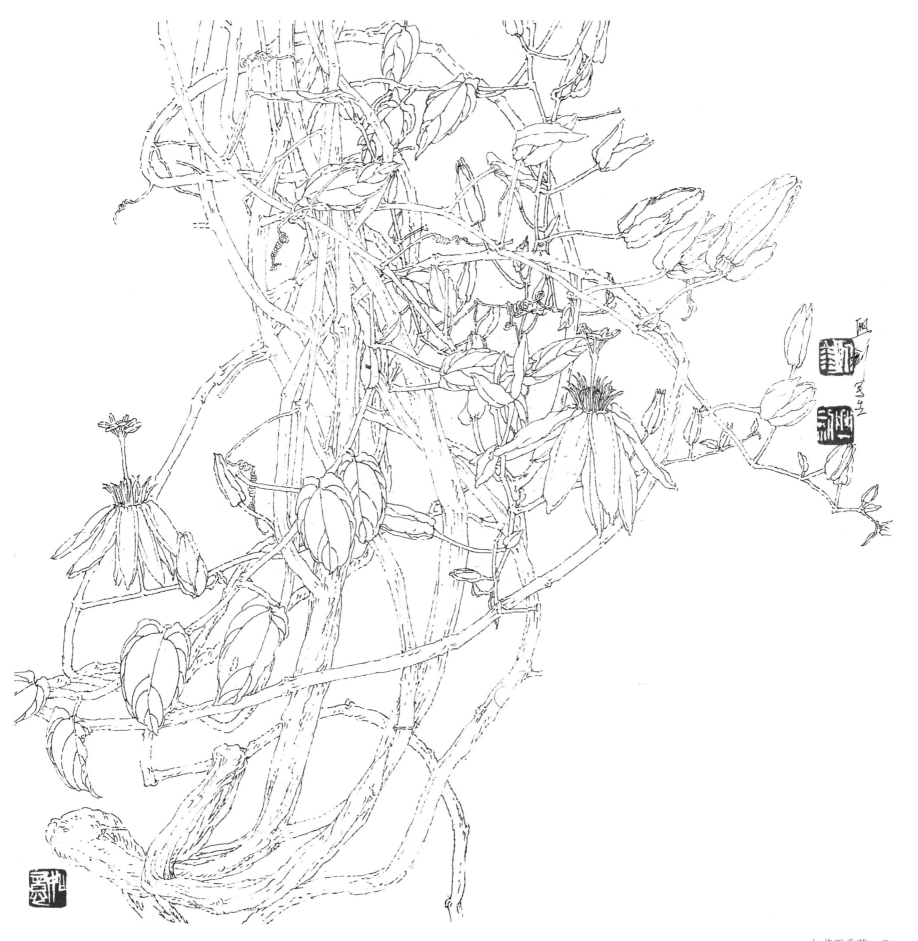

红花西番莲·三

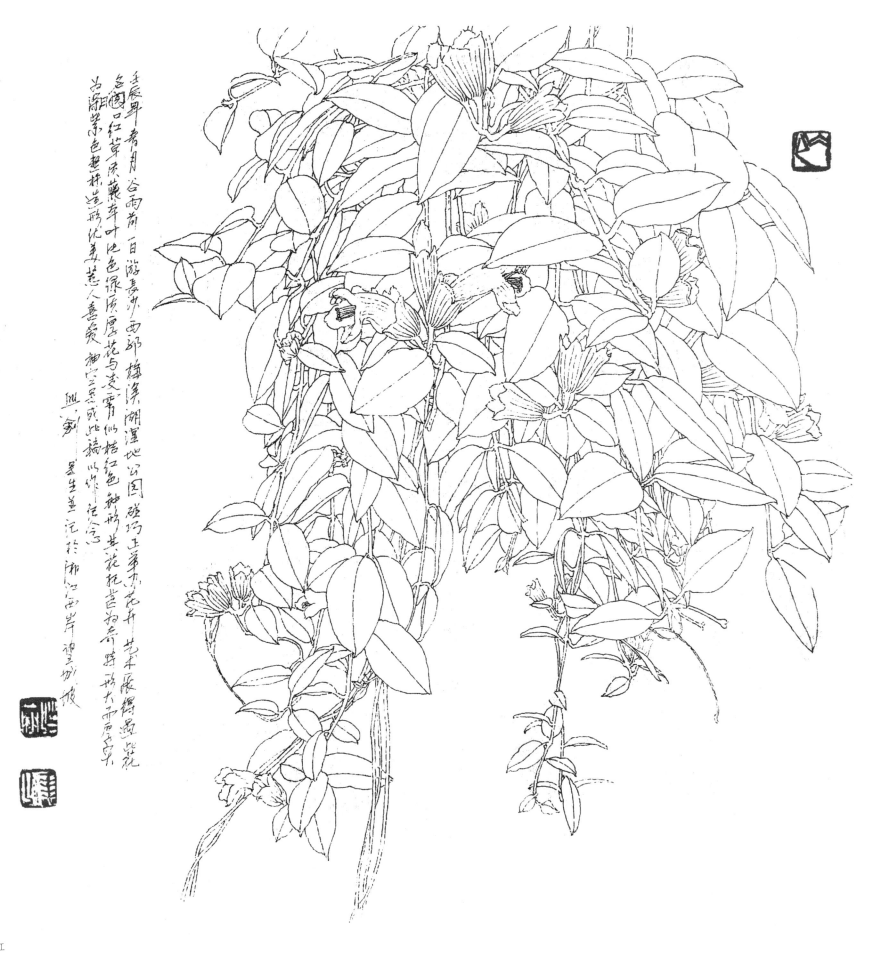

口红

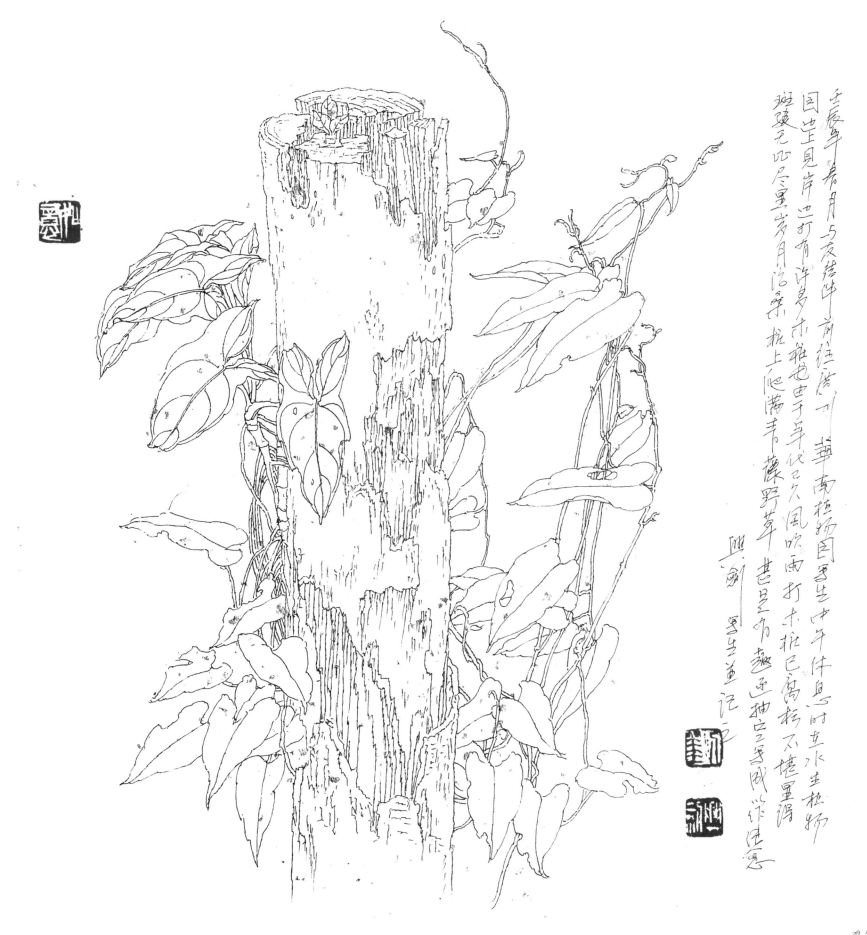

壬辰年春月与友结伴前往厦门过华南植物园写生中年件且不时立水生植物
因些见岸边打有许多木桩也出千年代已久风吹雨打木桩已腐朽不堪置湖
斑驳无此尽显岁月沧桑桩上爬满青藤野草甚显乃趣乎遂抽空写成此作且忆

兴剑写生画记

鸡矢藤

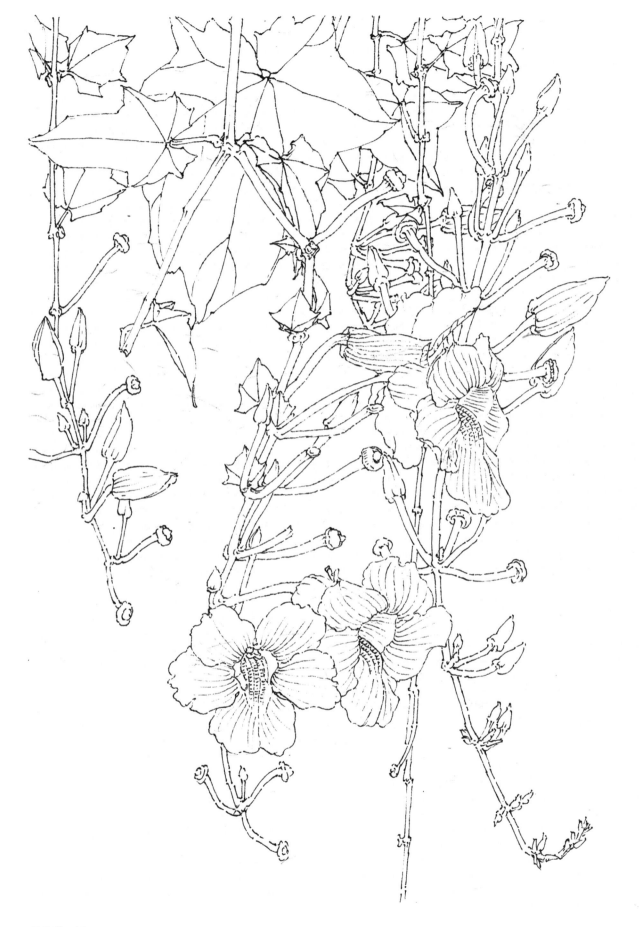

老鸦嘴 己丑年深秋于广州华南植物园 此剑 学生董积 之

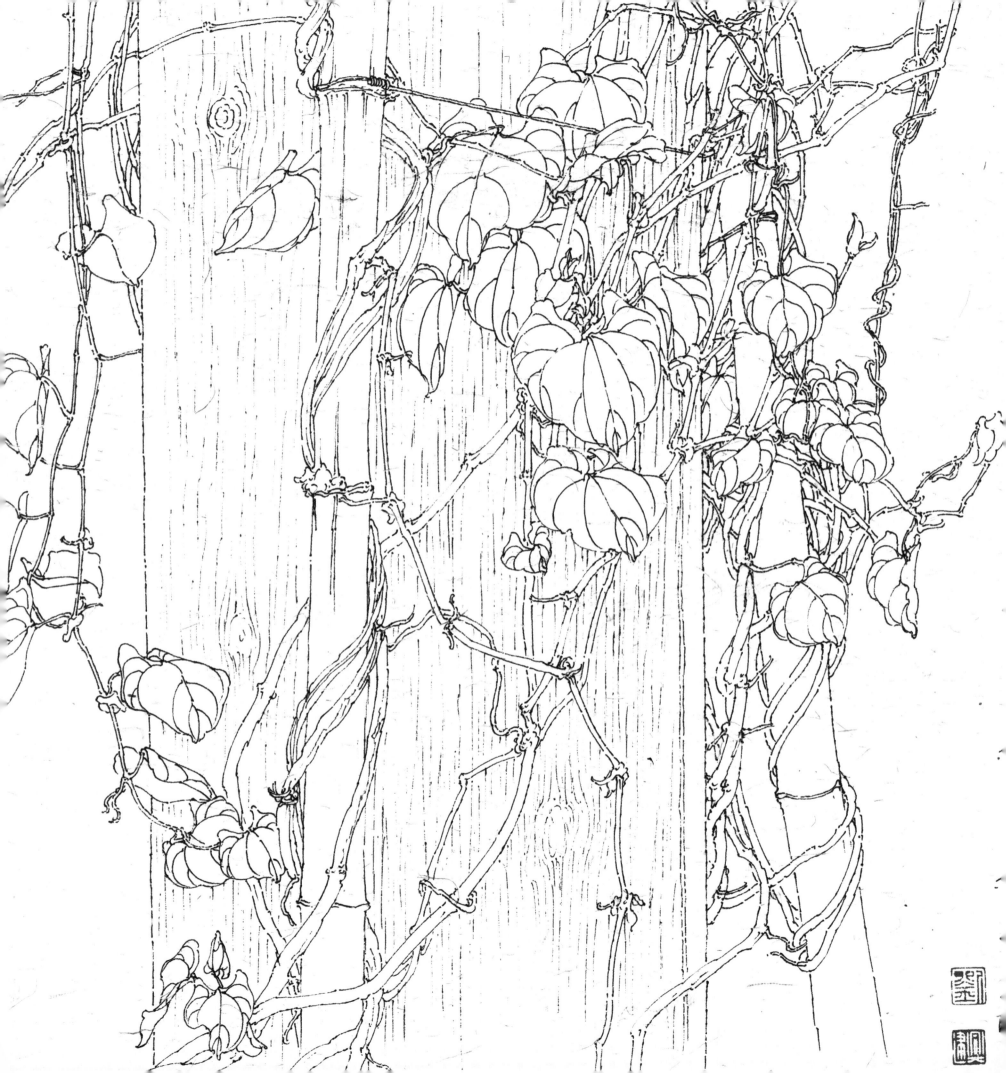

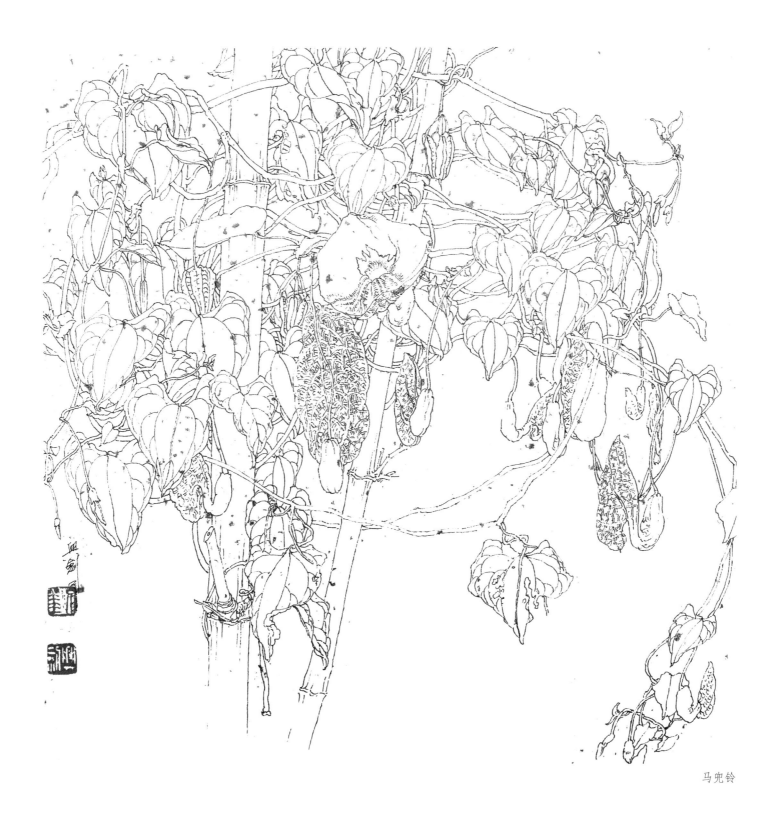

马兜铃

麻雀花藤

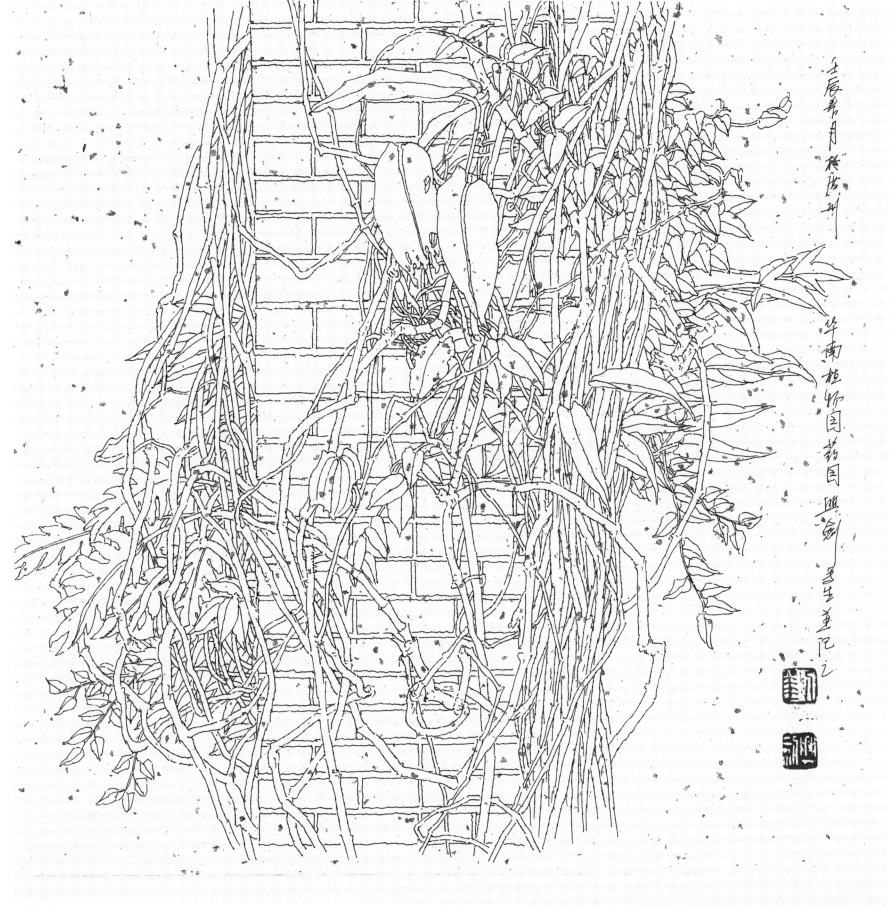

野藤·七

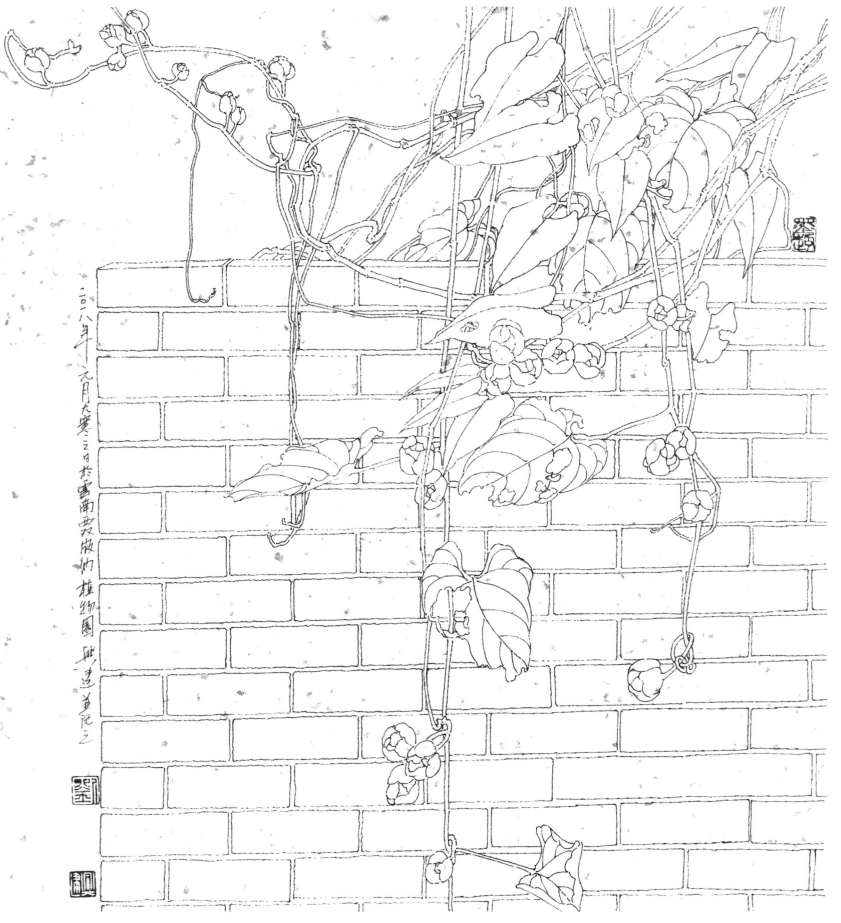

二〇一八年一月大寒二日于云南西双版纳植物园映真草记之

墙

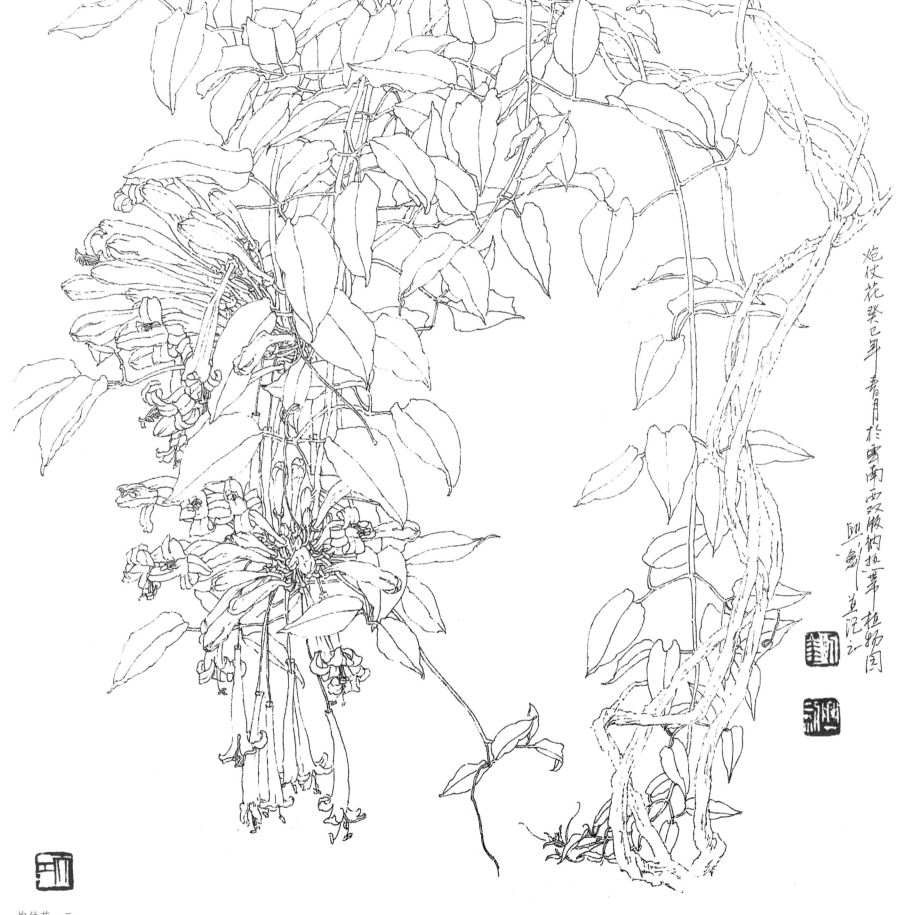

炮仗花·二

黄苍秋月写於云南师江

牵牛花·一

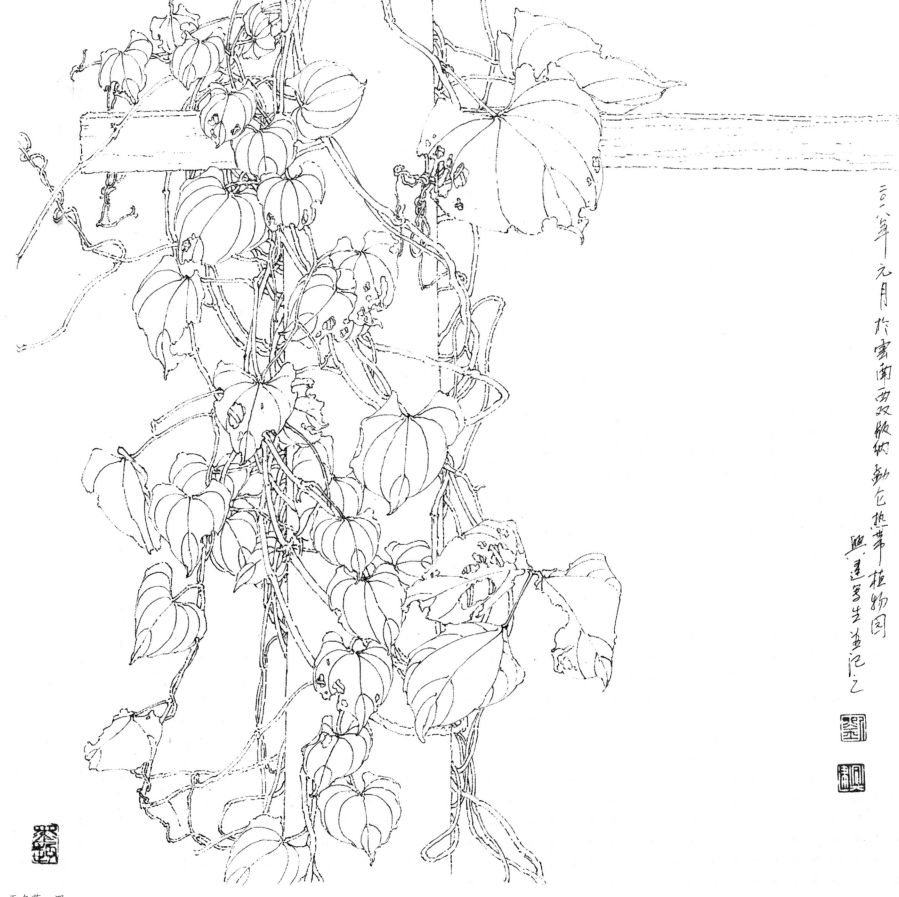

无名藤·四

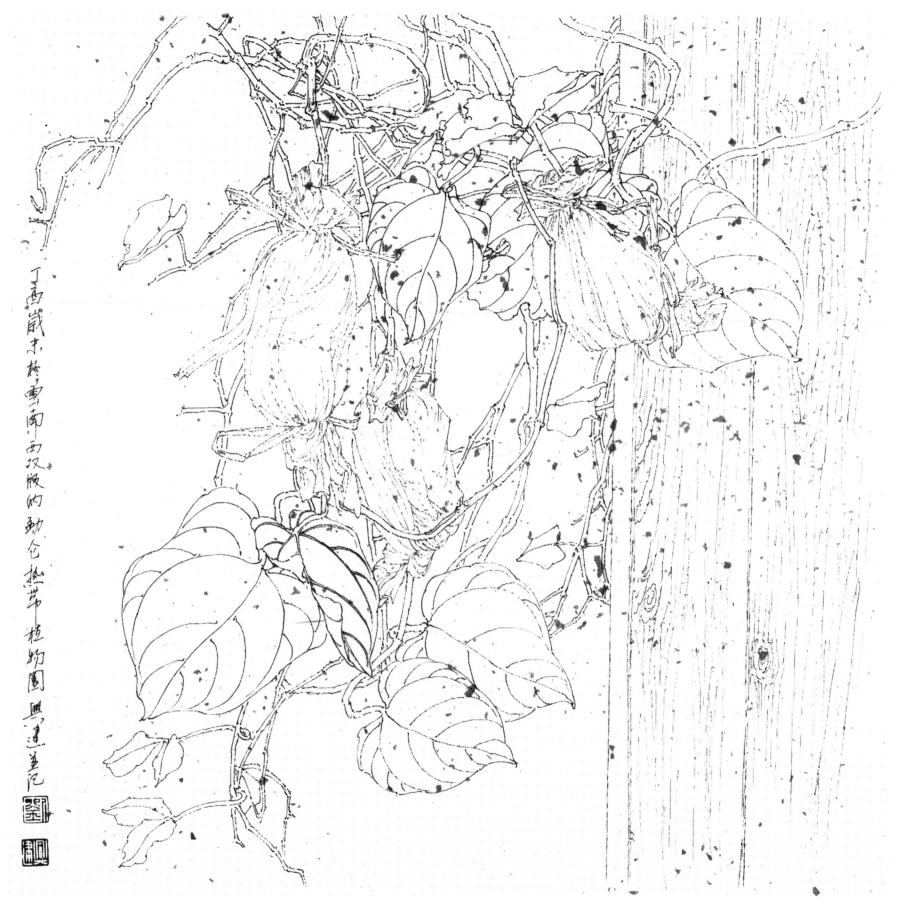

丁酉岁末梅雪南西双版纳勐仑热带植物园興建速写

无名藤·一

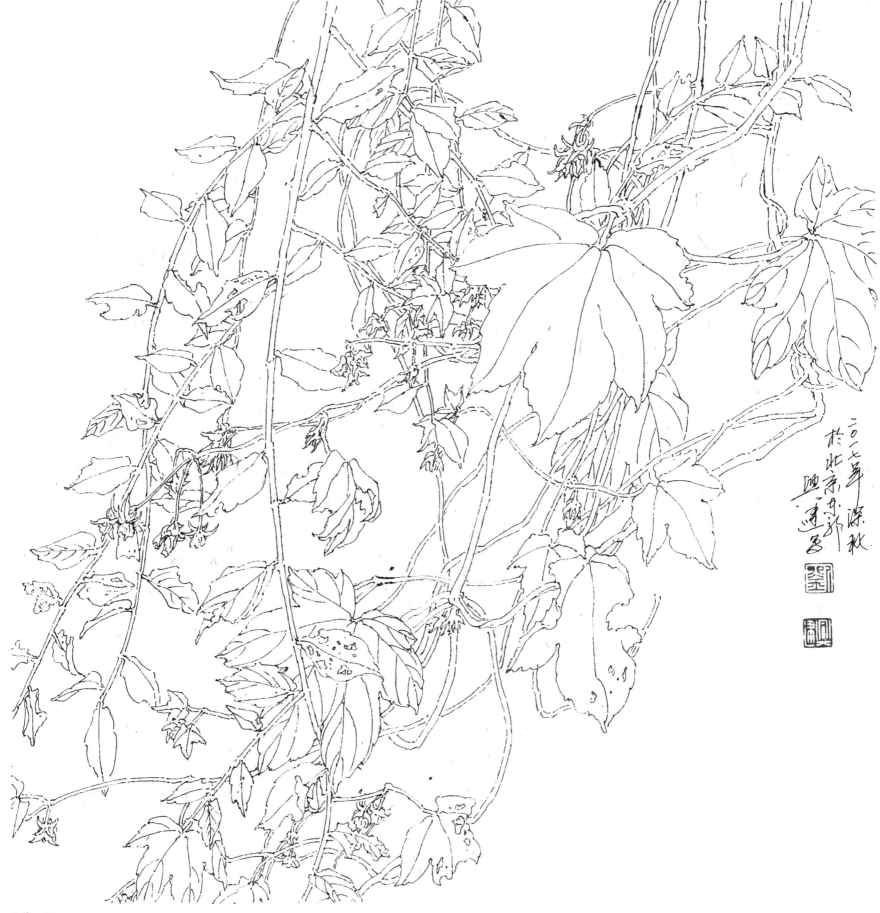

野藤·三

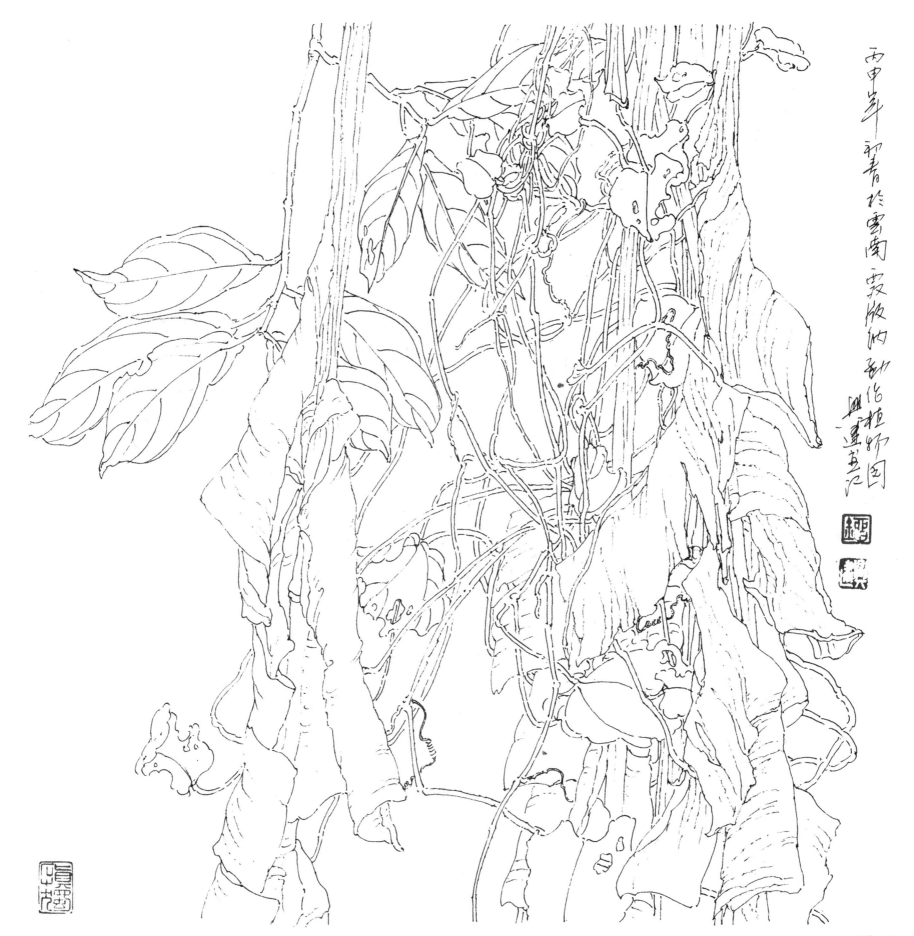

野藤·五

野藤·一

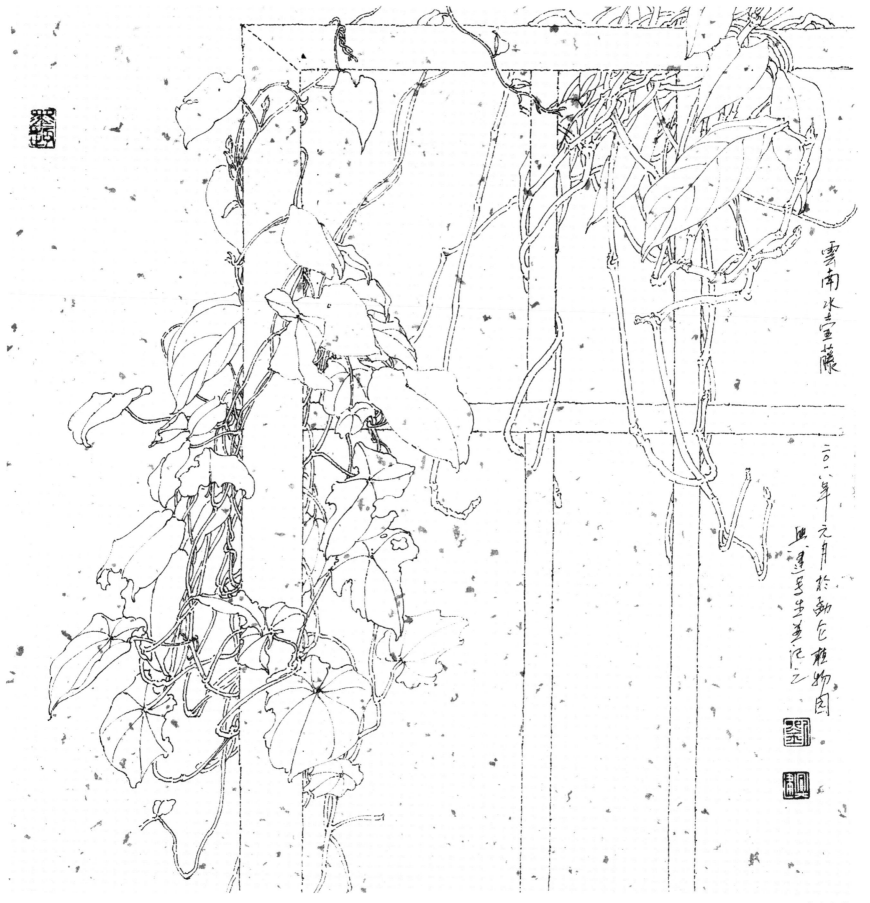

云南水壶藤

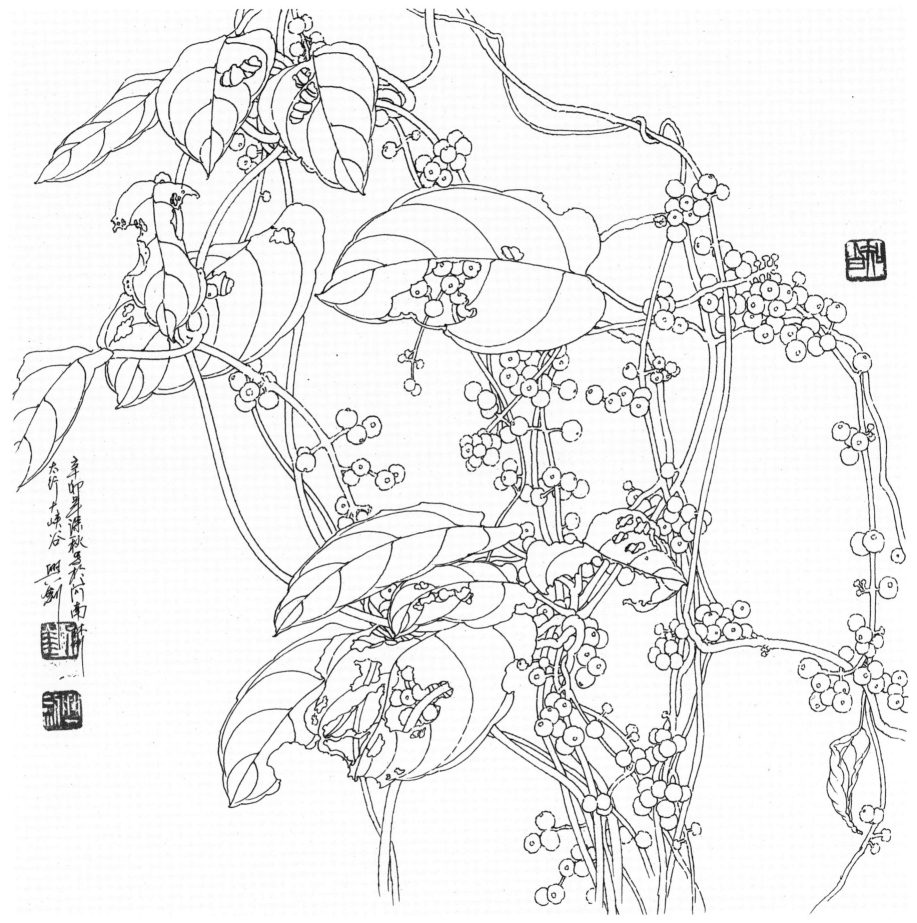

野果

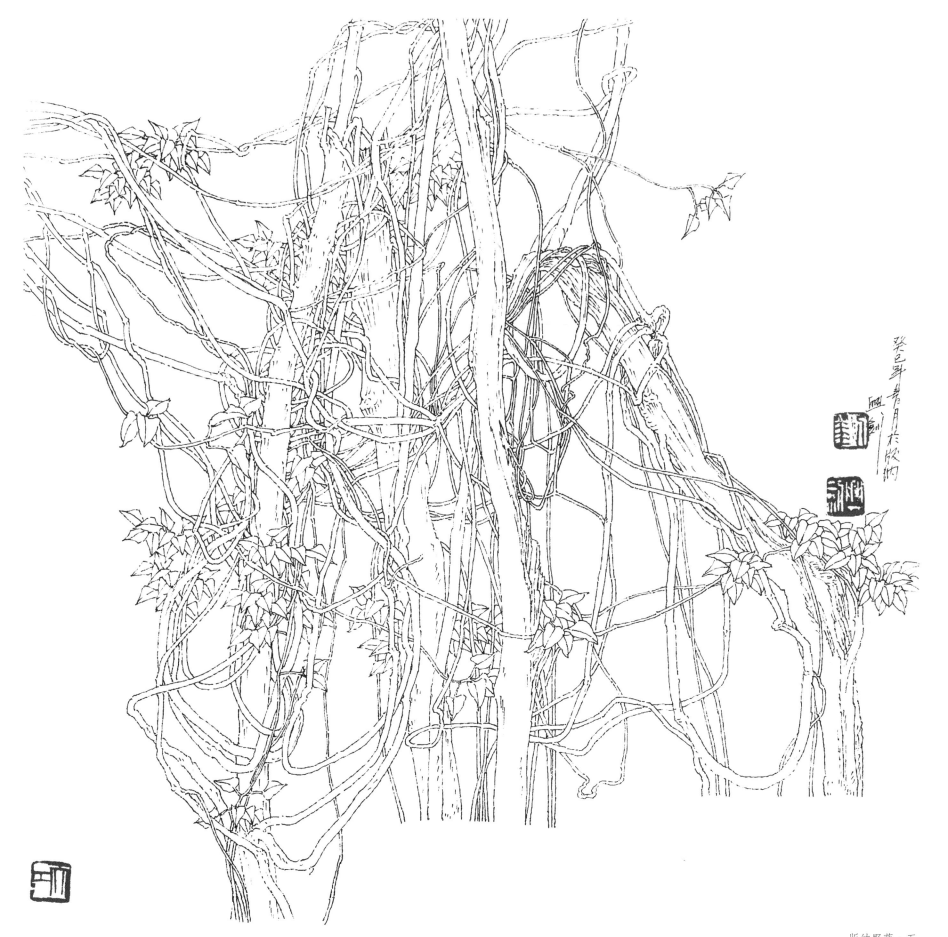

版纳野藤·五

无名花·二

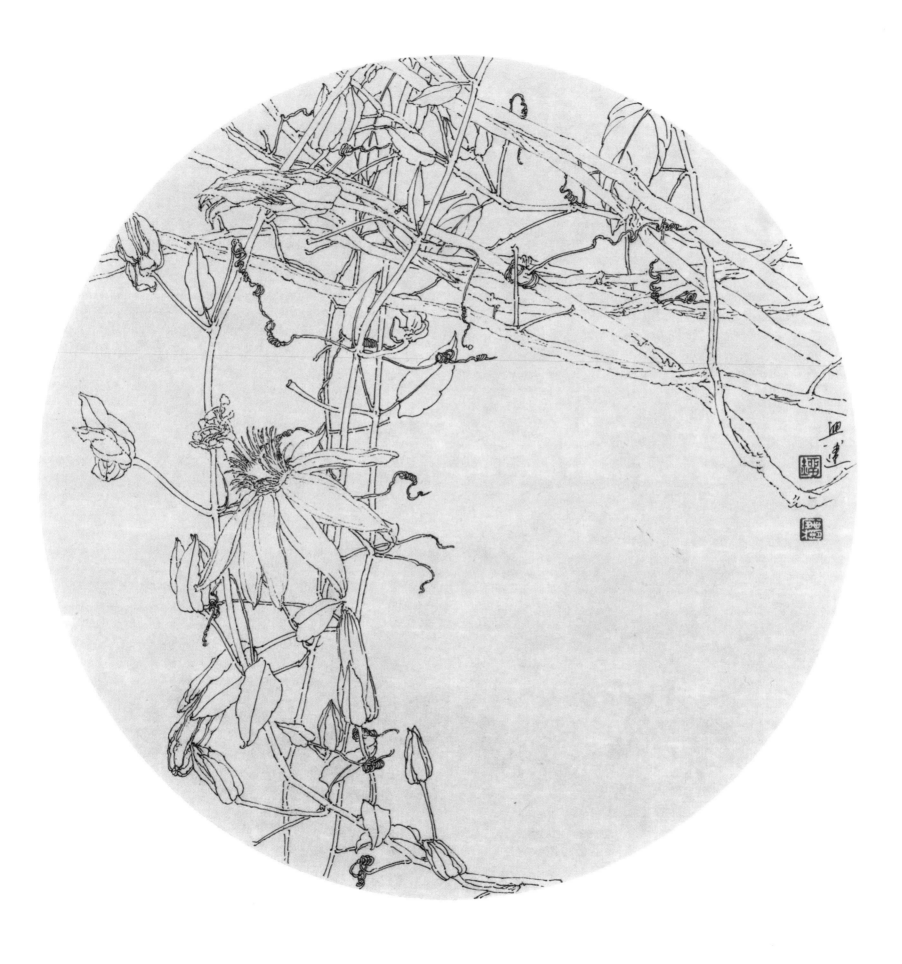

红花西番莲·一

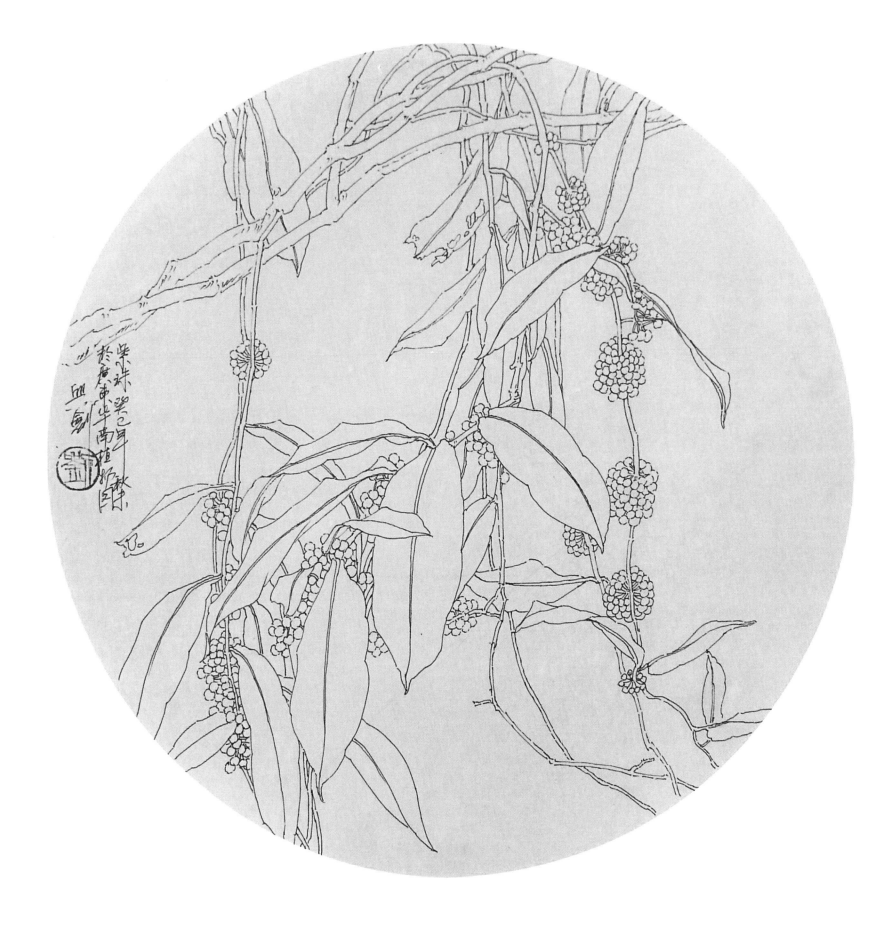

紫珠

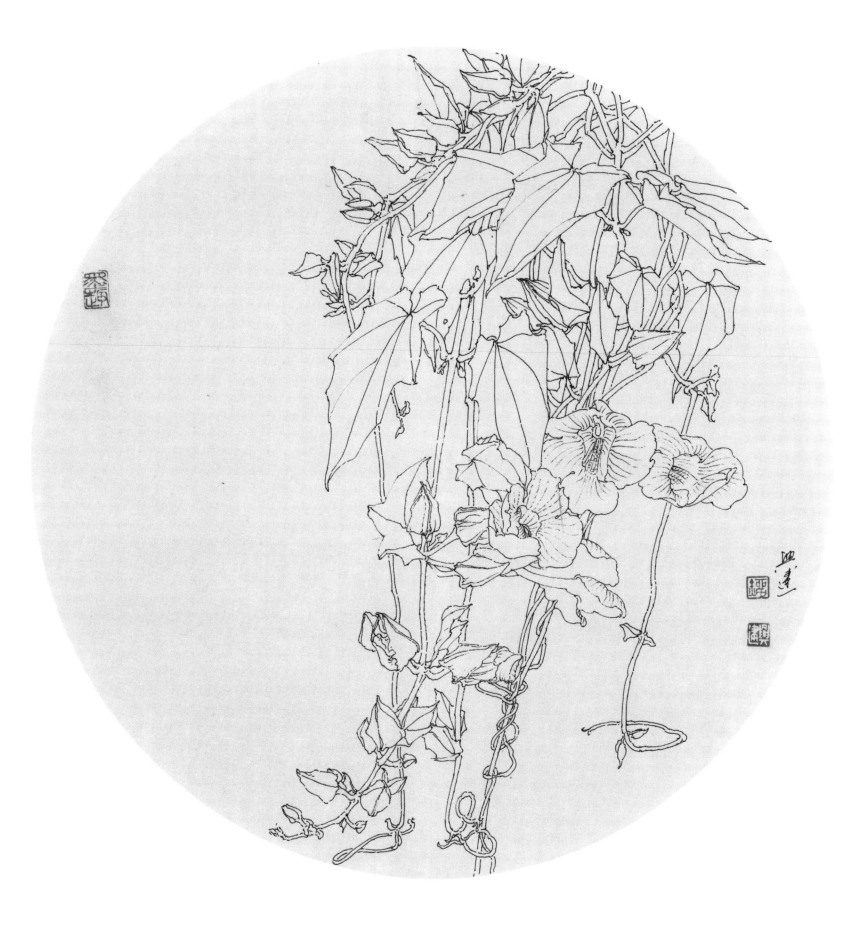

老鸦嘴 · 一

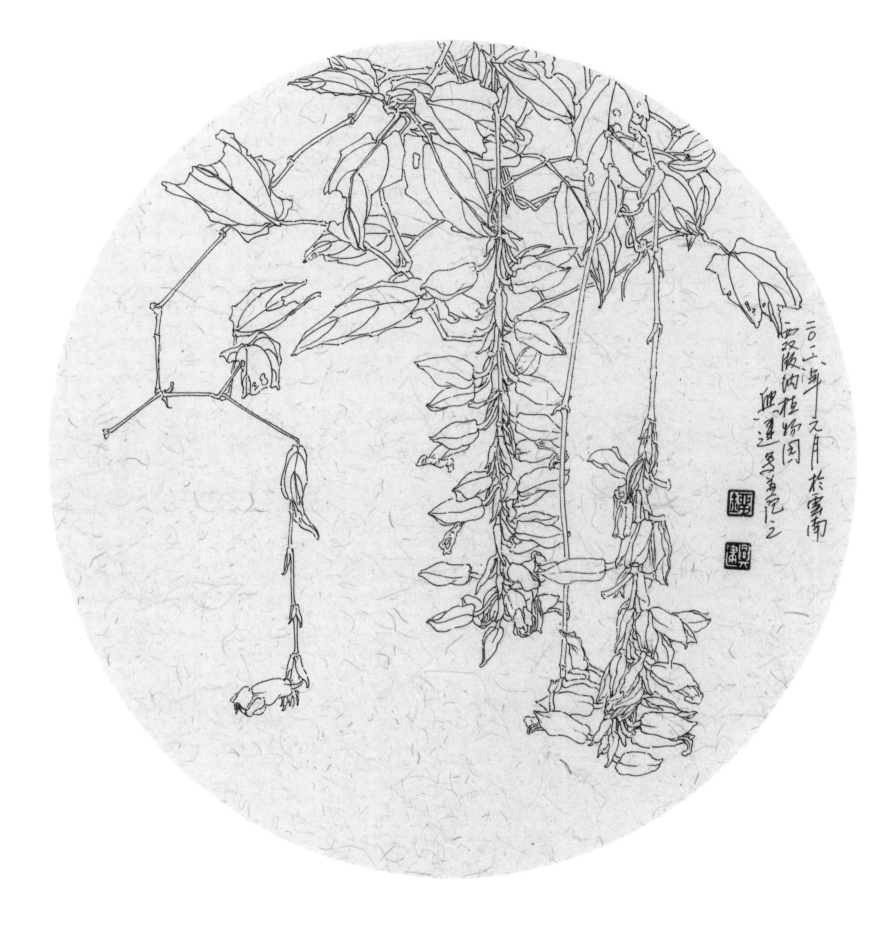

山牵牛

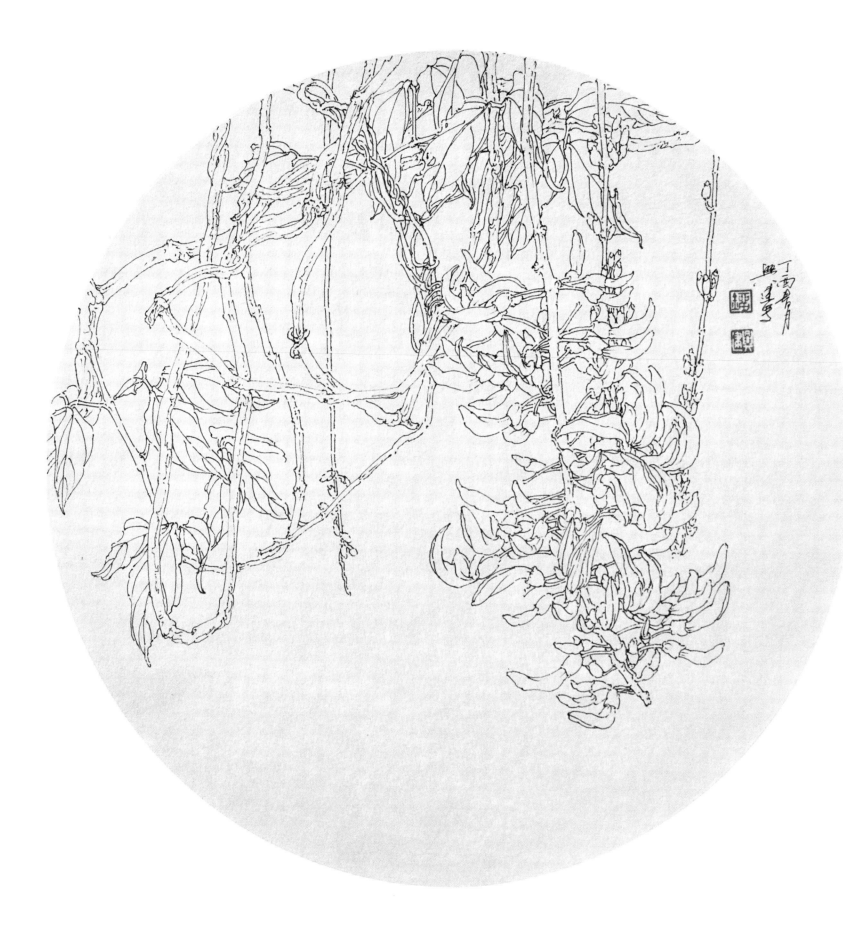

翡翠葛·二

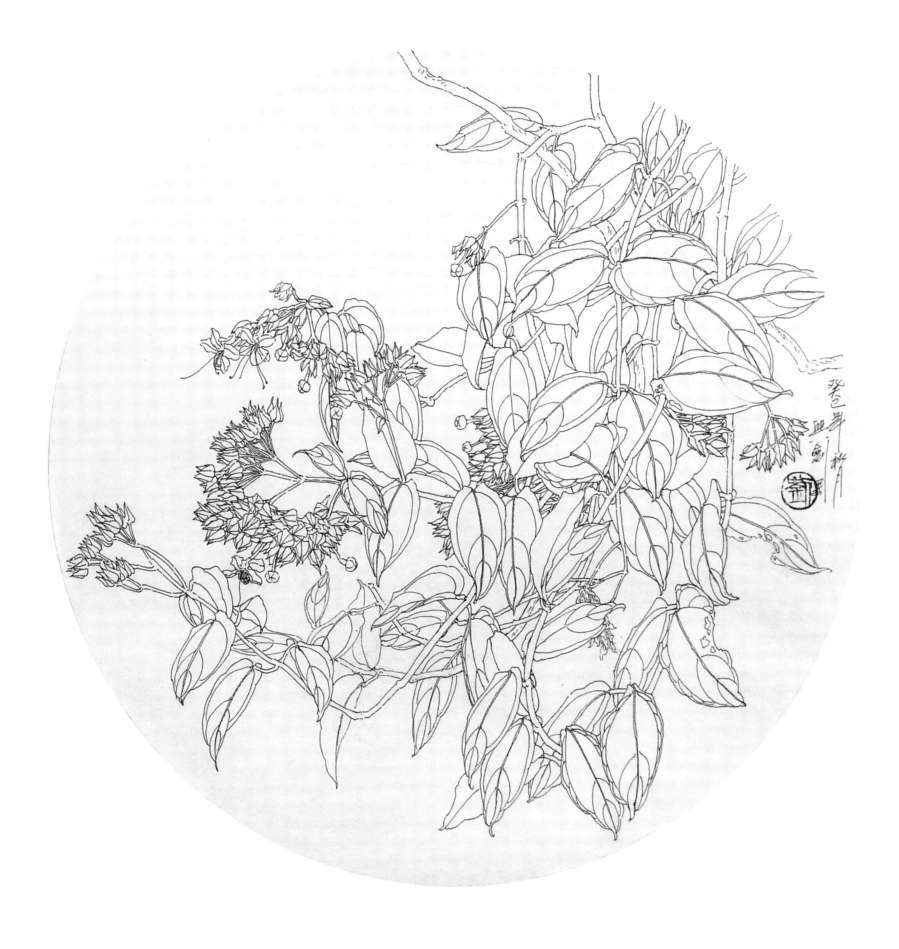

龙吐珠·一

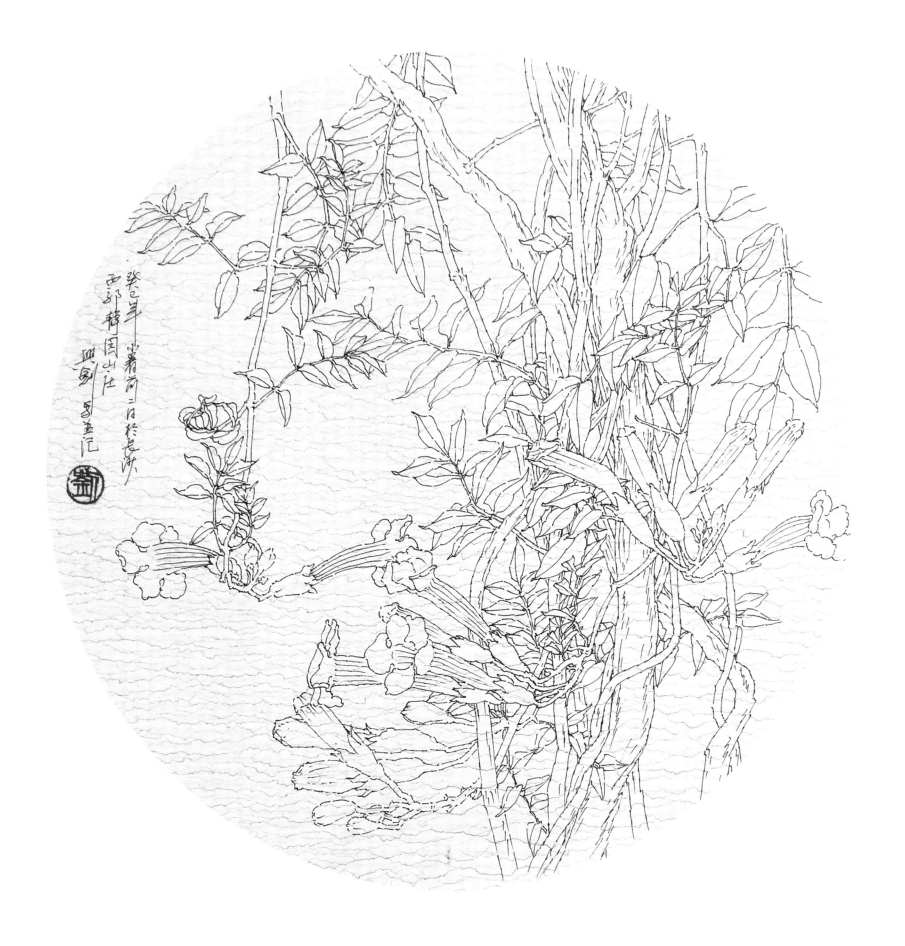

凌霄·二

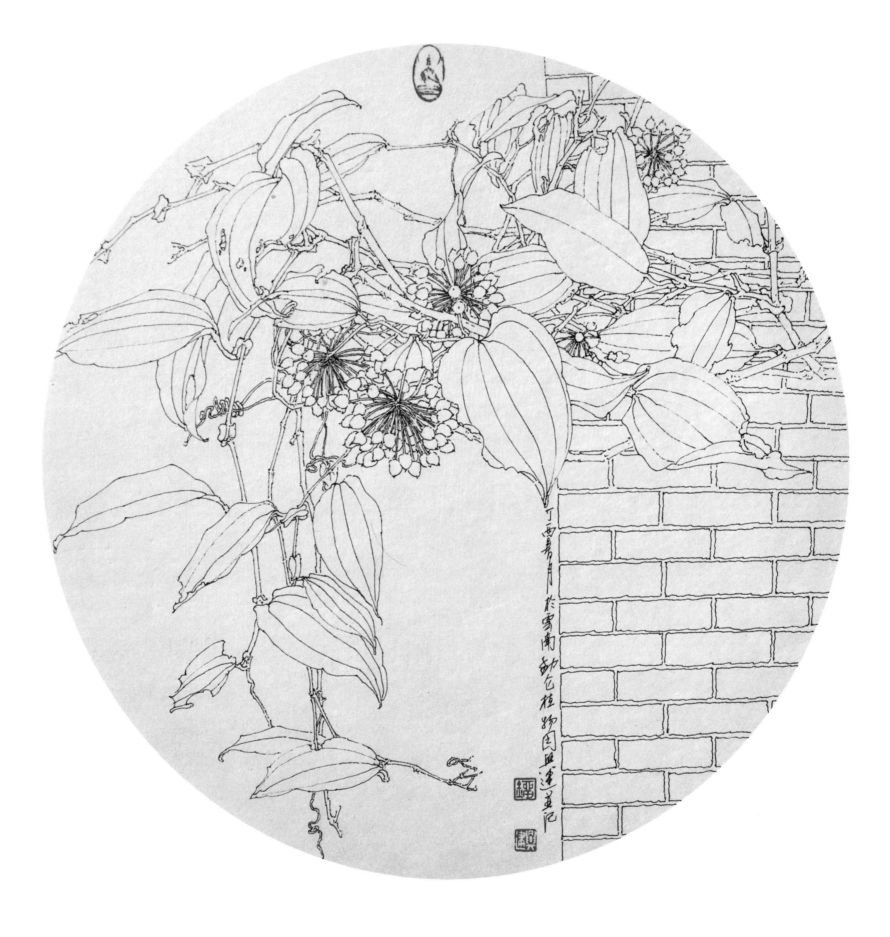

无名藤

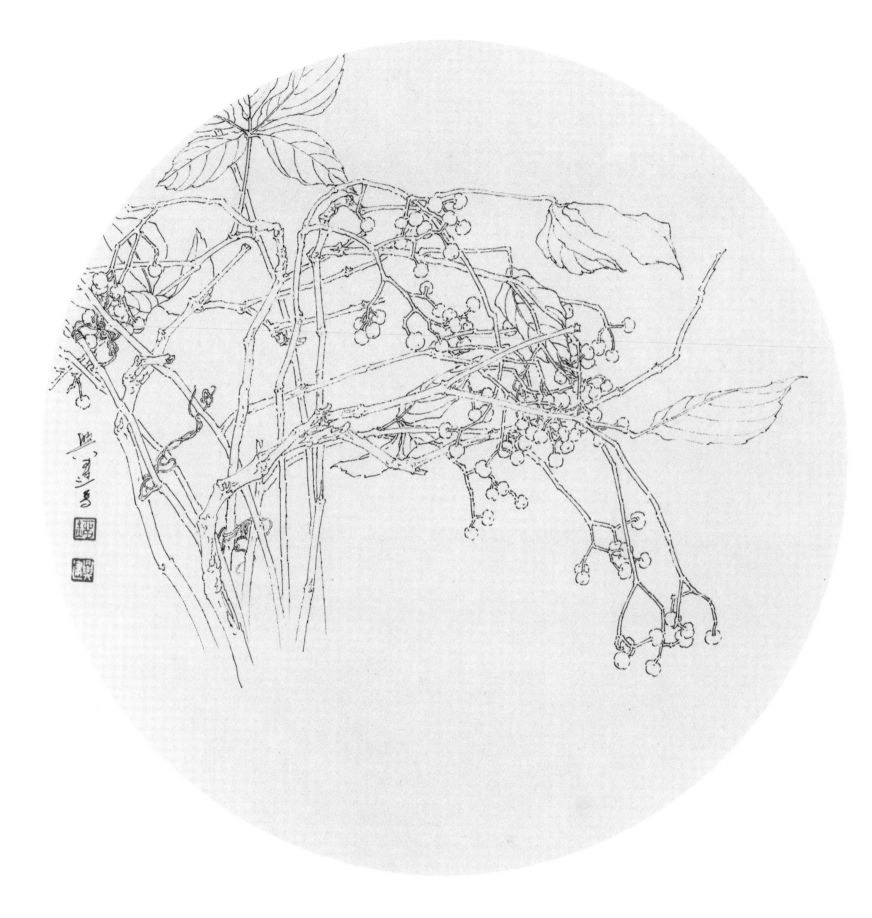

爬山虎

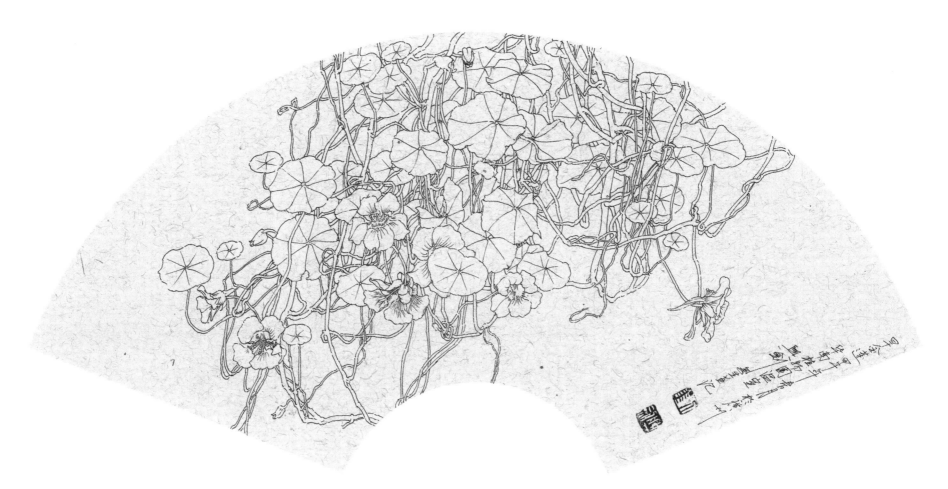

旱金莲

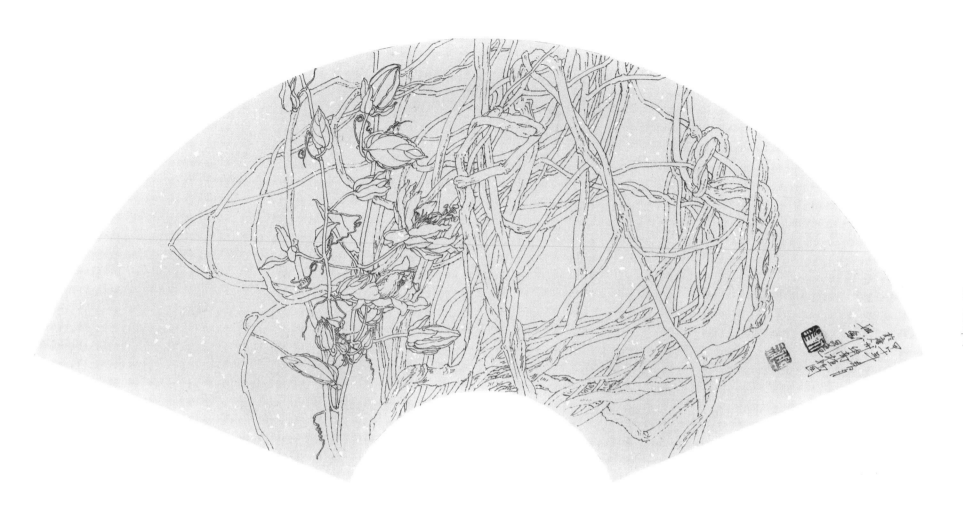

红花西番莲·六

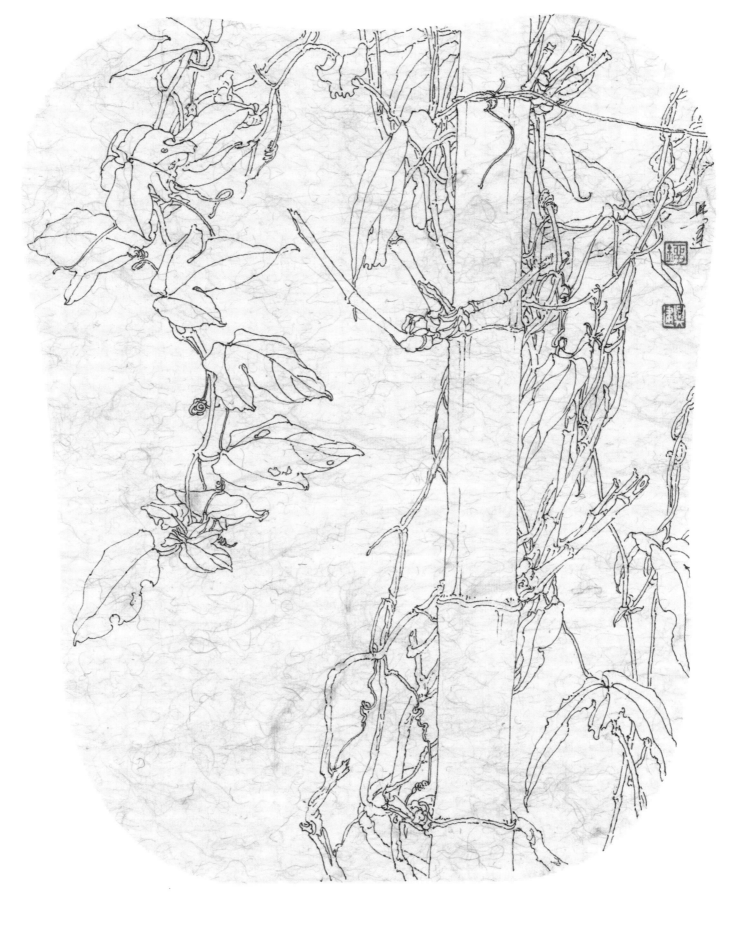

野藤·六

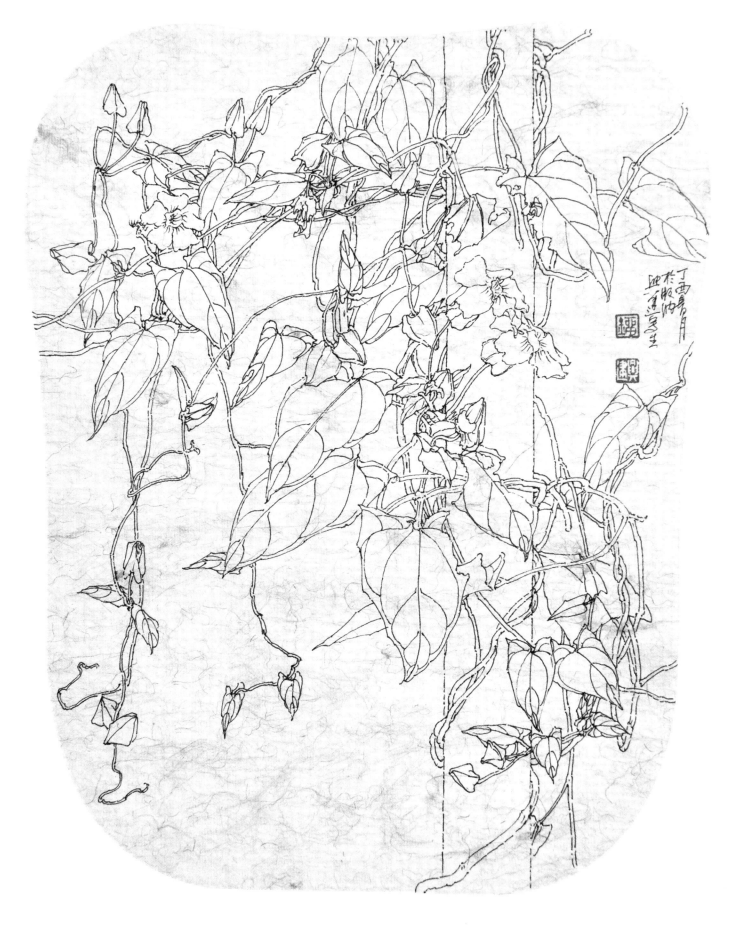

无名花·一

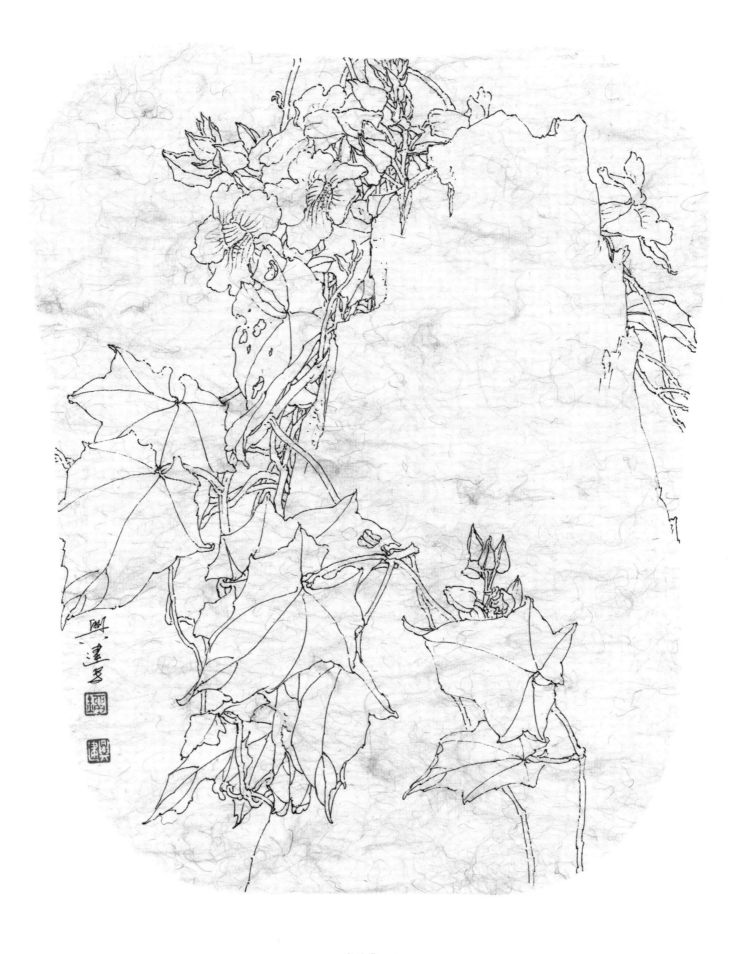

老鸦嘴·二